LA
PALETTE THÉORIQUE
OU
CLASSIFICATION DES COULEURS.

LA

PALETTE THÉORIQUE

OU

CLASSIFICATION DES COULEURS,

Par J.-C.-M. SOL.

C◊++ **VANNES.** ++◊C

IMPRIMERIE DE N. DE LAMARZELLE.

1849.

LA

PALETTE THÉORIQUE

OU

CLASSIFICATION DES COULEURS.

Texte Analytique.

Les couleurs n'ont point encore été, que nous sachions, l'objet spécial d'une étude systématique [*], et n'ont été considérées qu'accessoirement, à l'occasion de la théorie de la lumière, et conçues seulement comme modes accidentels du rayon lumineux et non pas comme substances intimement efficaces. Nous croyons donc que *la Palette théorique*, en tant que formule de la classification des couleurs, remplit une lacune de la science, lacune de laquelle il est résulté dans les études un grand nombre de fausses inductions.

La Palette a été composée en dehors des doctrines de la

[*] Goëthe a composé une *Théorie des Couleurs* ; cet ouvrage nous est resté inconnu.

physique, à nos yeux étrangement défectueuses à l'endroit des couleurs, et nous constaterons dans le texte quelques points de dissidence entre les auteurs et nous. C'est au point de vue de la logique que nous nous sommes placés vis-à-vis des couleurs : la physique, qui procède par voie d'expériences, n'apporte à l'esprit que des notions enveloppées d'incertitude ; mais la logique, qui procède par voie de conséquences rationnelles, détermine en la pensée des notions claires et adécates de ce qui est.

Nous avons donné pour base à notre classification des couleurs, les trois catégories suivantes : 1° le sphérus ou couleur première, 2° les couleurs connexitives, 3° les teintes hybrides.

Première catégorie. Le blanc est inhérent à la lumière ; dès lors que la lumière reçut l'être, le blanc le reçut également. Le jugement admet *à priori* l'antériorité du blanc sur les autres couleurs.

Un autre caractère essentiel du blanc est de former une catégorie à lui seul, étant sans analogue et sans lien apparent de filiation avec les autres couleurs : celles-ci, comme l'analyse nous le fera voir, sont connexitives, le blanc est seul et tient une place réservée dans le système chromatique.

Couleur première et seule, le blanc nous paraît représenter dans le réel la couleur pure et native, autrement dit le principe générateur des couleurs diverses, et devient pour nous une unité réceptacle du multiple à la manière du *sphérus* d'Empédocle, dont l'essence une enveloppe les formes diverses, non réalisées mais en puissance d'être. Le blanc sphérus ou cosmogonique contient en soi toutes les couleurs à l'état de virtualité, lesquelles en découlent dans le visible par un procédé qui reste pour nous une loi occulte. Ce de-

gagement des couleurs du sein du blanc pur ne s'effectue-t-il même pas sous nos yeux dans le phénomène de l'arc-en-ciel, où nous voyons la blancheur de la lumière développer le rouge, l'orangé, le jaune, le vert, le bleu et le violet [*]?

Nous qualifierons le blanc *principe vierge*, par opposition aux couleurs *matrices* de la deuxième catégorie.

DEUXIÈME CATÉGORIE, 2ᵉ COLONNE. Les couleurs autres que le blanc sont manifestées dans un ordre de relation nécessaire; elles sont connexitives.

Le jaune, le rouge et le bleu sont des couleurs simples, et comme telles, apparaissent de front en tête de l'ordre connexitif.

D'après notre hypothèse du *sphérus*, le jaune, le rouge et le bleu ne sont ontologiquement considérés, que des apparences diverses du blanc; mais en tant que phénomènes, ce sont des couleurs d'une détermination distincte, spécifiquement caractérisées non moins essentiellement que le blanc lui-même.

Congénères, le jaune, le rouge et le bleu ont des qualités identiques, et forment, sans prééminence de l'une à l'égard des autres, une série continue ou orbiculaire. De même que le blanc est l'unité réceptacle du multiple, la série de ces trois couleurs est le multiple concentré en un au sein de l'harmonie. Cette unité trinitaire du jaune, du rouge et du bleu constitue un ordre de choses nécessaire.

On a prétendu rassembler dans une série continue le blanc, le jaune, le rouge, le bleu et le noir, revêtus du titre de couleurs primordiales. Mais dans cette hypothèse, que fera-

[*] Voyez la note annexée à l'*Aperçu V*, à l'appui de notre hypothèse du blanc *sphérus*.

t-on des couleurs secondaires, l'orangé, le violet et le vert? Lorsque l'observation reconnaît tout d'abord dans ces couleurs les satellites obligés du jaune, du rouge et du bleu, établira-t-on en leur faveur un ordre particulier dans la classification des couleurs? Le bon sens s'y refuse, et cependant il n'y a point d'alternative, du moins quant au vert. L'orangé trouve sa place prédéterminée entre le jaune et le rouge, le violet trouve la sienne entre le rouge et le bleu; mais tout accès dans la série est interdit au vert, qui reste forcément en dehors à l'état de pure abstraction.

Si en désespoir de cause nous intervertissons l'ordre des cinq termes primordiaux de la série, lequel ordre ne permet point au vert de se produire, nous trouvons que c'est l'orangé ou le violet qui fait défaut à son tour.

Les couleurs jaune, rouge et bleue sont sympathiques entre elles; mais médiates, disjointes.

Elles sont productives par le mélange de l'une avec l'autre, ou de toutes les trois, et sont dites en conséquence matrices.

Ces trois couleurs forment à titre de *primaires* la base de la deuxième catégorie.

3ᵉ COLONNE. Les couleurs primaires étant mélangées deux à deux, engendrent les trois binaires, l'orangé, le violet et le vert, soient,

Le jaune et le rouge, l'orangé,

Le rouge et le bleu, le violet,

Le bleu et le jaune, le vert.

Nous faisons observer qu'il faut admettre que le mélange des couleurs simples soit accompli dans la condition de l'équipolence des parties constituantes, condition qui fait la spécialité des binaires et leur attribue un foyer propre de rayon-

nement, hors duquel ils ne sont plus qu'à l'état de nuances ou teintes transitoires et flottantes.

La combinaison binaire à l'état parfait est donc isomérique *, indifférente, identique en son essence double.

Les trois binaires, par rapport aux trois primaires, sont médiaires, conjonctifs, harmoniques; ils font partie intégrante de la série continue du jaune, du rouge et du bleu.

Les primaires et les binaires représentent selon nous à eux six la série rationnelle des couleurs de l'arc-en-ciel ou du prisme, car nous rejetons comme parasite le septième terme, l'indigo. Le violet étant le résultat du mélange du bleu et du rouge, nous ne le saurions concevoir séparé du bleu, non plus que du rouge, par une couleur d'une détermination propre, comme l'a arbitrairement supposé l'auteur de la série heptamérique, en intercalant entre les termes bleu et violet la teinte indigo. On ne pourrait admettre à la rigueur le terme indigo, eu égard à son ordre dans la série, que comme la nuance de violet tendant au bleu; mais alors il n'y aurait point de raison pour ne pas ranger également au nombre des zônes du spectre solaire les autres nuances équivalentes, à savoir, la nuance du violet tendant au rouge, la nuance de l'orangé tendant au rouge, la nuance de l'orangé tendant au jaune, la nuance du vert tendant au jaune, la nuance du vert tendant au bleu, portant à douze termes la série, ce qui serait du reste une complication d'exposition absurde.

Il n'y a évidemment que six termes ou couleurs dans l'arc-en-ciel, mais peut-être pourrait-on admettre à la suite

* Ce mot est employé ici dans l'acception purement étymologique, et non pas dans le sens particulier que lui prêtent les chimistes, qui en ont fait un terme de relation.

du violet le retour du terme le rouge, pour exprimer la cyclicité de la série. Du moins on peut remarquer que la teinte violette de l'iris va se dégradant jusqu'à la teinte rouge.

4ᵉ Colonne. Du mélange des trois couleurs primaires, dans des proportions égales, résulte le noir, le ternaire à l'état parfait, c'est-à-dire isomérique, indifférent, identique en son essence triple.

Les teintes qui proviennent du mélange ternaire non accompli dans la plénitude de la combinaison, ne sont que des teintes transitoires sans état d'être déterminé, sortes de noirs incomplets qui relèvent de la classe des nuances, dont il nous reste à nous occuper.

Le noir, dans lequel nous voyons la substance jaune, la rouge et la bleue, combinées, passer de l'unité trinitaire à l'unité absolue, est l'alpha du système chromatique, comme le blanc en est l'oméga. Les trois couleurs simples, émanées du blanc, en qui elles étaient contenues virtuellement, sont venues, de degré en degré, c'est-à-dire en passant par la combinaison binaire, puis par celles ternaires transitoires, s'engouffrer dans la combinaison ternaire isomérique, où elles gisent dans un état d'inertie finale, filles de la lumière ensevelies dans un linceul de ténèbres.

Nous sommes ici en opposition avec les physiciens, qui posent en fait que le blanc est ce que nous affirmons qu'est le noir, le résultat de la réunion des couleurs jaune, rouge et bleue, ou, selon l'exposé de l'école, des sept couleurs. Les couleurs sont toutes dans le blanc, mais à l'état latent, et, retourner à la couleur blanche, ce serait pour les couleurs actualisées retourner à l'état de simple puissance. On ne peut donc concevoir d'autre terme de leur évolution que le noir, qui est l'opposé nécessaire du blanc.

On a fait servir l'expérience de la recomposition du rayon solaire, réfracté au préalable par son passage dans le prisme, au foyer d'une lentille convergente, de preuve à l'assertion qui établit que la réunion des couleurs produit le blanc. Quant à nous, nous révoquons en doute la propriété de cette expérience, persuadé que la lentille, au lieu de transformer les couleurs du rayon refracté, les annule en même temps que le phénomène de la dispersion, et que la couleur du faisceau reconstitué quelle qu'elle soit ne dérive nullement de ces couleurs. Du reste, dans le cas de la réalisation du mélange des couleurs au foyer de la lentille, l'expérience ne serait pas favorable à la thèse soutenue, puisque la couleur du faisceau adventice n'est pas le blanc, mais proprement le gris, qui implique le noir [*]. Ainsi la teinte du faisceau est telle que, dans l'hypothèse du mélange ternaire, le demande notre théorie; car le noir absolu, qui dénote les ténèbres ou la négation de la lumière, ne peut nécessairement pas se produire dans une image lumineuse.

Les physiciens évoquent aussi, également à tort, à l'appui de leur opinion, l'autorité d'une autre expérience, celle de la roue à secteurs diversement peints, qui, mue avec rapidité, ne présente plus aux yeux qu'une seule teinte uniformément développée sur sa surface, effet résultant de la diffusion des diverses teintes par le fait de la simultanéité

[*] La non blancheur du faisceau adventice s'explique dans tous les cas par la diminution de l'intensité de la lumière. L'atténuement de la blancheur de la lumière suit nécessairement la progression décroissante de son intensité, et la couleur blanche passe sensiblement à la teinte grise à tel degré de cette progression, au-delà duquel cette teinte devient de plus en plus foncée, jusqu'à ce qu'enfin elle soit absorbée dans la couleur noire des ténèbres.

de leurs impressions respectives sur la rétine. Dans la préoccupation de leur système, ils se sont mépris, cette fois encore, sur la nature de la couleur offerte à leur appréciation, et ont supposé que la teinte générale enveloppant les teintes partielles était le blanc, tandis qu'elle est en réalité le gris.

Il n'a point été aussi facile de se faire illusion sur le résultat de l'amalgame de poudres colorées effectué par Newton, à cause du caractère prononcé de la teinte produite, plus ou moins rapprochée du noir, sinon identique avec lui [*]; car l'élément blanc, qui, dans les deux phénomènes que nous venons de considérer, est agent par le fait de la blancheur propre de la lumière, d'une manière directe dans le premier et médiatement dans le second, manque ici absolument. Quoi qu'il en soit, on s'est cru permis de passer outre à cette difficulté, sauf à donner une explication telle quelle de la dissidence du résultat obtenu si malencontreusement.

Nous proposons, pour la constatation du mélange ternaire des couleurs atmosphériques, une expérience dont on ne peut récuser l'autorité, puisqu'on ne modifie en aucune façon le phénomène qui détermine ces couleurs, et que le mélange est accompli sous nos yeux immédiatement et à toute rigueur. Recevez sur un écran deux spectres solaires déterminés au moyen de deux prismes; placez dans le projètement de l'une des images un écran présentant une étroite fissure de manière à intercepter les couleurs, sauf l'une d'entre elles restant isolée sur l'écran inférieur, soit un bi-

[*] L'assimilation complète implique l'égalité des valeurs respectives des couleurs élémentaires, comme nous l'avons précédemment établi.

naire, par exemple le vert; isolez de même celle des couleurs de la seconde image qui est complémentaire, laquelle dans l'occurrence est le rouge; faites en sorte de concentrer sur le même point de l'écran les deux rayons colorés, et vous aurez atteint le but proposé du mélange ternaire parfait : or, la teinte qui résulte de ce mélange est le noir, non pas à la vérité le noir pur, qui est incompatible avec la lumière, mais le noir transparent, tel qu'on l'obtient avec de l'encre de la Chine étendue très aqueuse sur le papier. De même que la couleur objet de notre considération est absolument parlant le gris, les autres couleurs aériennes et lucides auxquelles elle est assimilée sont les autres couleurs hybrides de notre tableau, le rose, l'abricot, le paille, le pistache, l'azur et le lilas, et non pas les primaires et binaires dans leur état d'intégrité.

Nous avons insisté d'autant plus volontiers sur le désaccord qui existe entre les auteurs et nous, que c'est le moyen de constater notre priorité quant à la classification qui fait l'objet de *la Palette théorique*, classification qui, nous n'en doutons pas, ne peut tarder de prévaloir. On pourrait s'étonner qu'un fait aussi manifeste que celui de la composition de la couleur noire soit resté méconnu ou du moins non constaté jusqu'à présent, si l'on ne considérait combien est lente et fatale la marche de la connaissance, qui ne saisit que bien tard, relativement à la somme des découvertes partielles, la loi d'après laquelle s'harmonise tel ou tel groupe de phénomènes, jusqu'alors infructueusement étudiés. Nous ferons d'ailleurs observer que la composition de la couleur noire par le mélange des autres couleurs ne peut s'effectuer sur la palette avec la même facilité que celle des autres teintes dérivées, à cause de la condition expresse

de l'isomérisme des substances combinées [*]. Le mélange binaire non réalisé dans la condition sus-mentionnée donne pour résultat une teinte transitoire sensiblement assimilable au binaire isomérique; il n'en est point de même du mélange ternaire qui, dans les mêmes circonstances, ne manifeste que des teintes qui diffèrent davantage du noir que du primaire ou du binaire, qui est prépondérant dans la combinaison.

Les Nuances. Les nuances sont des modalités des couleurs mixtes à l'état parfait, binaire ou ternaire. La couleur isomérique repose équidistante entre les couleurs simples dont elle dérive; si nous déplaçons spéculativement cette couleur du centre où réside sa valeur spécifique,

[*] Le fait de la composition de la couleur noire résultant du mélange ternaire isomérique, rarement accompli par cas fortuits, est généralement resté ignoré des peintres eux-mêmes.

Le mélange ternaire isomérique, nous a-t-on dit, donne une teinte rapprochée du noir, mais qui n'est pas le noir lui-même.

Dans l'hypothèse, nous demanderons : quelle est cette teinte? Nommez-nous-la ; montrez-nous-la.

Serait-ce le brun? Mais le brun est le ternaire où le rouge est prépondérant.

L'indigo? Mais l'indigo est le ternaire où le bleu est prépondérant.

Le sépia? Mais le sépia est le ternaire où le jaune est prépondérant.

Le carmélite? Mais le carmélite est le ternaire où l'orangé est prépondérant.

Le teinte-neutre? Mais c'est le ternaire où le violet est prépondérant.

L'olive? Mais c'est le ternaire où le vert est prépondérant.

En résumé, le ternaire isomérique n'est point l'un des ternaires que nous venons d'énumérer, puisque le ternaire isomérique est nécessairement une teinte qui ne tient pas plus du jaune que du rouge ni que du bleu, pas plus de l'orangé que du violet ni que du vert.

La seule couleur que nous présente la nature qui soit dans la condition voulue de neutralité (le blanc n'est point ici en question) est le noir; donc le ternaire isomérique n'est pas autre que le noir.

nous la voyons passer à l'état de nuance, par suite de l'inégalité de valeur introduite entre les parties de nature hétérogène qui constituent la combinaison binaire ou ternaire. On n'a donc pas conscience de la nature de la nuance, lorsqu'on dit une nuance de blanc, de jaune, de rouge ou de bleu, l'homogénéité de substance de ces couleurs s'opposant nécessairement à leur transmutation en nuances.

La couleur isomérique a son état d'être déterminé, son foyer propre de rayonnement; la nuance est indéfinie; sans base fixe, elle flue de la couleur à l'état parfait dont elle relève à l'un ou à deux des termes de la combinaison binaire ou ternaire, passant d'une phase à une autre. Le phénomène nommé châtoyement, qui se fait surtout remarquer dans le coloris des oiseaux, réalise en quelque sorte la fluidité de la couleur dans la nuance, admise dans notre démonstration, et fait progresser sous nos yeux la couleur.

Nous considèrerons la nuance dans ces phases en général, c'est-à-dire en tant qu'entité, et nous nommerons la suite des phases où elle se manifeste *évolution de la nuance*.

La couleur de laquelle la nuance procède, soit dite *irridiatrice*, est le point de départ de l'évolution, et la couleur simple ou binaire dont la substance fait l'élément prépondérant de la nuance en est le terme.

La nuance binaire a deux termes d'évolution, identiques à deux des trois primaires, la nuance ternaire, selon certain mode de la combinaison (le mode isocèle), en a six, les trois primaires et les trois binaires, selon certain autre mode de la combinaison (le mode scalène), en a trois seulement, les trois primaires.

La couleur binaire donne lieu au développement de deux

nuances, lesquelles remontent chacune de leur côté vers l'un des élémens de la combinaison, et dont les évolutions peuvent être conçues équilignes. Ces nuances congéminées sont respectivement contre-parties l'une de l'autre, et complétives à l'égard du binaire parfait : si nous concevons ces deux nuances resserrées l'une dans l'autre, c'est le binaire parfait que nous recomposons.

Les nuances binaires sont donc au nombre de six. Nous en ferons l'énumération en les classant deux par deux, en regard de la couleur irriadiatrice.

L'orangé,
- La nuance d'orangé rougeâtre
- et
- La nuance d'orangé jaunâtre;

le violet,
- La nuance de violet bleuâtre
- et
- La nuance de violet rougeâtre;

le vert,
- La nuance de vert jaunâtre
- et
- La nuance de vert bleuâtre.

Les nuances d'ordre binaire ne se distinguent que vaguement de la teinte isomérique dans les premières phases de leur évolution, et ne se spécialisent d'une manière marquée que dans les dernières. Cette fugacité du caractère physionomique, fait qu'elles ne sauraient être qualifiées autrement que par la couleur dont elles dérivent, et par celles à laquelle elles aboutissent.

Le noir ou ternaire isomérique est le centre de douze nuances, accomplies dans des conditions particulières de combinaison.

Ces nuances sont de deux espèces; dans l'une des espèces, la nuance comprend dans sa combinaison deux

éléments égaux entre eux; dans l'autre, la nuance a tous ses éléments de valeur inégale. La première combinaison est *isocèle*, la seconde est *scalène*.

La combinaison isocèle comprend six nuances, dont trois ont respectivement pour terme d'évolution, un primaire, et trois, un binaire. Dans la combinaison des trois premières, l'élément de valeur inégale est prépondérant sur les deux éléments égaux entre eux; dans la combinaison des trois autres, les deux éléments égaux sont l'un et l'autre prépondérants à l'égard de l'élément de valeur inégale. On peut se figurer le premier mode de combinaison par un triangle isocèle rectangle, dont l'angle droit, placé en haut par rapport au ternaire irridiateur, indique l'élément de valeur inégale et prépondérant, et le second mode, par un triangle isocèle acutangle, dont les deux grands angles placés en haut, indiquent les deux éléments égaux entre eux et prépondérants.

Les nuances ternaires isocèles se classent comme les binaires, deux par deux, l'une, appartenant à la combinaison dite figurativement isocèle rectangle, l'autre, appartenant à la combinaison dite acutangle, ces deux nuances ayant leurs évolutions équilignes, et étant contre-parties respectivement et complétives à l'égard du ternaire parfait. Ce sont nécessairement les plus dissemblables entre elles qui sont contre-parties l'une de l'autre. La nuance, dans la combinaison de laquelle l'élément de valeur inégale, substance A, est prépondérant, et les éléments égaux, substances B et C, subordonnés, correspond à la nuance, dans la combinaison de laquelle les éléments égaux B et C, sont prépondérants, et l'élément de valeur inégale A, subordonné. Ainsi le sépia, où le jaune est prépondérant

sur le rouge et le bleu, est contre-partie du teinte-neutre, où le rouge et le bleu sont prépondérants sur le jaune.

La combinaison scalène comprend six nuances, lesquelles ont toutes, pour terme d'évolution, l'un des trois primaires. Les deux nuances, ayant le même terme d'évolution, se spécialisent par le fait de la prééminence respective, soit de l'un soit de l'autre des deux éléments subordonnés. Soit, par exemple, la couleur rouge le point culminant de l'évolution, et fournissant conséquemment l'élément prépondérant de la combinaison, on a, considérant une phase correspondante aux termes d'une progression, dont les valeurs seraient 1, 2 et 3, ces deux ordres de progression :

1° le jaune égal à 1, le bleu égal à 2, le rouge égal à 3 ;
2° le bleu égal à 1, le jaune égal à 2, le rouge égal à 3.

Les nuances scalènes se classent deux par deux, d'après la même règle observée pour le classement des isocèles.

Entre les nuances ternaires, celles de la combinaison isocèle ont un caractère physionomique plus efficace que n'ont celles de la combinaison scalène; celles-ci peuvent être conçues comme des sous-nuances de celles de l'autre espèce, et classées dans le système de leurs rapports réciproques, à raison de leur mitoyenneté. Du reste, l'œil ne peut les distinguer les unes des autres qu'au point de vue synoptique.

Les nuances d'ordre ternaire ont une valeur spécifique incomparablement supérieure à celle des nuances binaires. Tandis que ces dernières ne se distinguent nettement de la couleur à l'état parfait que dans les phases rapprochées du terme de l'évolution, les nuances ternaires se ré-

vèlent dès leur dégagement du lien de la combinaison isomérique, tranchent fortement dans les phases médiaires, et laissent difficilement reconnaître leur caractère de filiation dans les phases supérieures.

Pour désigner les nuances binaires, il faut les rapporter à la couleur irridiatrice; il n'en est pas de même quant aux nuances ternaires, d'un caractère physionomique plus prononcé, qui, non seulement comportent des dénominations particulières, mais ne sont même pas susceptibles d'être qualifiées par le ternaire dont elles sont des modalités, lorsqu'elles sont observées dans les phases avancées de l'évolution. En effet, si d'un ternaire, qui se trouve dans le cas énoncé, nous disons *une nuance de noir*, nous ne serons point compris. Les nuances ternaires ont, dans le langage usuel, des noms qui leur sont propres; nous adopterons, dans notre dénombrement de ces nuances, ceux qui sont d'un usage plus général.

Le noir,
{
Le jaune prépondérant, le sépia... } le noir.
Le rouge et le bleu prépts, le teinte-ntre.
Le rouge prépondérant, le brun... } le noir.
Le bleu et le jaune prépts, l'olive...
Le bleu prépondérant, l'indigo... } le noir.
Le jaune et le rouge prts, le carmélite.

3e Catégorie. *Teintes hybrides*. Nous avons dénommé *hybrides*, les teintes produites par le mélange du blanc et d'une connexitive, eu égard à ce qu'elles réalisent en soi l'englobement de l'ordre sphérus et de l'ordre connexitif. L'ordre hybride est la synthèse des deux autres ordres du système des couleurs.

Le blanc, comme nous l'avons établi, est une couleur déterminée dans des conditions exclusives; mis en rap-

port avec les connexitives, il ne résulte point, de leur mélange, de nouvelles couleurs d'un caractère décidé, comme du mélange des primaires entre eux, mais des teintes oblitérées, où les deux sujets combinés, modifiés par leur action réciproque mais non radicalement transformés, subsistent et apparaissent l'un dans l'autre. Si vous placez le gemme, qui, dans le creux de votre main, offrait à l'œil un vif coloris, au devant de la lumière, vous voyez la couleur s'oblitérer sans changer de nature dans la transparence du cristal : l'effet que détermine ici la lumière, le blanc, qui est lui-même lumière, l'accomplit dans sa combinaison avec une autre couleur. Le rouge devient, par son concours, le rose; mais le rose n'est que le rouge appâli, qui a perdu de son intensité dans la clarté du blanc, le rouge, en partie absorbé par le sphérus. La réflexion de la lumière sur un plan offre à nos yeux, à la faveur d'une illusion optique, le fait de l'absorption de la couleur connexitive par le blanc : ainsi blanchit à l'œil la feuille verte qui réfléchit un rayon du soleil.

Les couleurs connexitives, dans leur association avec le blanc, se modifient selon l'exposé qui suit :

5ᵉ COLONNE. { Le jaune passe au paille,
Le rouge, au rose,
Le bleu, à l'azur,

6ᵉ COLONNE. { L'orangé, à l'abricot,
Le violet, au lilas,
Le vert, au pistache,

7ᵉ COLONNE. Le noir, au gris,

8ᵉ COLONNE. { Le sépia, à l'argile,
Le brun, au brique,
L'indigo, au schiste,

9ᵉ Colonne. { Le carmélite, au feuille-morte,
Le teinte-neutre, au tourterelle,
L'olive, à l'écaille-d'huitre.

Les teintes hybrides de la 5ᵉ colonne sont binaires, celles de de la 6ᵉ sont ternaires, celles des 7ᵉ, 8ᵉ et 9ᵉ sont quartenaires.

Les teintes hybrides binaires développent chacune deux nuances.

Les teintes hybrides ternaires développent chacune six nuances.

Prenant le lilas pour centre irridiateur, nous en voyons procéder les six nuances ci-après indiquées, classées deux par deux selon qu'elles sont équilignes et complétives; à savoir, 1° celle tendant au rouge et celle tendant à l'azur, 2° celle tendant au violet et celle tendant au blanc, 3° celle tendant au bleu et celle tendant au rose.

Entre ces six nuances, celles tendant l'une au violet et l'autre au blanc apparaissent comme modalités plus intimes du lilas irridiateur; c'est que la distinction de ces nuances ici ne porte absolument que sur le degré de clarté. Dans les autres nuances, qui se rapportent à des nuances de violet alliées au blanc, il y a transformation du lilas au rouge ou au bleu.

Le gris est le quartenaire isomérique; il se rompt en quatorze nuances ou gris transitoires qui, hormis les deux nuances équilignes tendant l'une au blanc et l'autre au noir, ne sont autres que les teintes hybrides des 8ᵉ et 9ᵉ colonnes, déterminées chacune en deux modalités diversifiées entre elles en ce que le blanc se retire de plus en plus dans l'une et prend de plus en plus d'extension dans l'autre.

Entre ces quatorze nuances, les deux nuances tendant

l'une au blanc et l'autre au noir présentent un caractère de conformité plus réelle avec le gris irridiateur, leur distinction ne portant que sur le degré de clarté. Dans les autres nuances, qui se rapportent aux ternaires transitoires en alliance avec le blanc, il y a transformation de l'élément connexitif.

Du reste, pour la facilité de l'appréciation, on peut envisager toute teinte hybride ternaire ou quarternaire au point de vue de la combinaison binaire, que le terme connexitif soit isomérique ou non, concevant ce terme comme un tout identique en rapport avec le blanc. Ainsi, dans cette hypothèse, le lilas n'aurait que deux voies de fluctuation en nuances, dont les termes d'évolution seraient d'une part le blanc et de l'autre le violet, tandis que toute nuance rougeâtre ou bleuâtre de lilas, examinée à part, se développerait également en deux modalités, dont l'une aurait toujours le blanc pour terme d'évolution. Ainsi le gris serait supposé ne déterminer que les deux nuances tendant l'une au blanc et l'autre au noir, tandis que les teintes des 8e et 9e colonnes présenteraient de leur côté chacune deux nuances complétives, par exemple, le schiste, les deux nuances tendant l'une au blanc et l'autre à l'indigo, le feuille-morte, celles tendant l'une au blanc et l'autre au carmélite, et de même des autres. Or, si nous rassemblons les nuances obtenues de cette manière, le lilas et le gris étant successivement l'objet de notre considération, nous retrouvons identiquement, 1° les six nuances que nous avons vu procéder du lilas en tant que ternaire irridiateur, 2° les quatorze nuances que nous avons vu procéder du gris en tant que quarternaire irridiateur.

Le gris isomérique et ses deux nuances tendant l'une

au blanc et l'autre au noir se rapportent au phénomène du crépuscule, le gris isomérique exprimant la lueur qui est le terme moyen entre la clarté du jour et les ténèbres de la nuit, la nuance tendant au blanc, la progression ascendante de la clarté, la nuance tendant au noir, la progression descendante.

Dans la combinaison quartenaire isomérique est accomplie l'alliance du blanc, principe générateur de la couleur, et du noir, la couleur formelle parvenue à la limite de son évolution, autrement dit du ternaire isomérique enveloppant en soi toutes les teintes connexitives. Le gris doit en conséquence être considéré comme l'expression synthétique du système de la coloration.

RÉCAPITULATION

ou

FORMULE DU SYSTÈME CHROMATIQUE.

SPHÉRUS,

1re Catégorie.

Le blanc, couleur première et sans analogue,

représentant la couleur pure et native
ou
le principe du système chromatique.
Symbolisation : la lumière.

*

COULEURS CONNEXITIVES,

2ᵉ Catégorie.

Couleurs manifestées dans un ordre de relation nécessaire.
Primaires :
le jaune, le rouge, le bleu,
couleurs d'essence simple,
formant entre elles trois une série continue,
productives ou matrices.
Binaires :
l'orangé, le vert, le violet,
couleurs composées,
à l'état parfait ou isomérique,
ayant un foyer propre de rayonnement,
à l'état transitoire ou de nuances,
flottantes, indéfinies;
conjonctives des primaires dans la série continue.
Développement harmonique :
le rouge, l'orangé, le jaune, le vert, le bleu, le violet, le rouge.
Symbolisation : l'arc-en-ciel.

Ternaires transitoires :
le sépia, le carmélite, le brun, le teinte-neutre, l'indigo, l'olive,
sortes de noirs anomaux,
teintes flottantes du noir à l'un des primaires ou des binaires.
Symbolisation : le châtoyement.
Ternaire isomérique :
le noir,
absorbant en soi la substance jaune, la rouge et la bleue,
terme final du système chromatique.
Symbolisation : les ténèbres.

*

SYNTHÈSE DES ORDRES SPHÉRUS ET CONNEXITIF.

TEINTES HYBRIDES,

3º Catégorie.

Couleurs en qui sont englobés l'ordre sphérus
et l'ordre connexitif,
ou
couleurs connexitives appâlies par le blanc,
absorbées en partie par le sphérus.
Symbolisation : les reflets lumineux.

Binaires :
le paille, le rose, l'azur.
Ternaires :
l'abricot, le lilas, le pistache.
Quaternaires transitoires :
l'argile, le feuille-morte, le brique, le tourterelle, le schiste, l'écaille-d'huitre,
sortes de gris anomaux.
Quaternaire isomérique :
le gris,
expression synthétique du système de la coloration.
Symbolisation : le crépuscule.

*

FIN DU TEXTE ANALYTIQUE.

QUELQUES APERÇUS.

QUELQUES APERÇUS.

I.

De la Propriété essentielle de la couleur.

La propriété essentielle de la couleur consiste dans la spécialisation de l'étendue.

Si l'univers était tout d'une couleur, ou n'était point coloré du tout, ce qui du reste revient au même, et, dans l'hypothèse, il nous faut faire abstraction des rayons reverbérés qui sont blancs et de l'ombre qui est noire, concevant

la lumière non plus rayonnante, mais répandue à la manière de l'air à l'entour des corps, l'étendue, sous le point de vue optique, serait illimitée, se perdrait dans l'espace. Les corps, indéterminés, rentreraient dans la matière universelle, ne seraient des corps reconnus comme tels que pour le toucher seulement; nos yeux deviendraient un organe sans objet, et la vision serait retranchée du système de notre sensibilité. Otez la couleur, vous tombez dans l'aveuglement de même que si vous ôtiez la lumière.

Les couleurs spécialisent l'étendue, la partagent en figures ou signes périmétriques, qui sont pour la vue autant de points d'appui dans l'espace; elles complètent la structure des corps en les rendant palpables aux yeux, et font apparaître l'individualité sur le fond de la masse générale. C'est donc par le fait des couleurs que se coordonnent nos relations avec les êtres qui nous environnent, que nous sommes mis à même de prendre à distance une détermination à leur égard, puisqu'autrement leur connaissance ne nous serait acquise que par le tâtonnement, et le plus souvent fortuitement par le choc.

II.

Une Propriété particulière de la couleur.

Entre les propriétés particulières de la couleur, nous signalerons celle de déterminer dans l'entendement des animaux, principalement de quelques insectes, une aperception toute spéciale. Par exemple, dans le genre des libellulites,

dont le coloris diffère essentiellement du mâle à la femelle, la couleur est le signe au moyen duquel les individus de l'un et l'autre sexe perçoivent la notion de leur sexe respectif. Dans l'espèce libellula-depressa, le mâle est bleu et la femelle est jaune; dans l'agrion-virgo, le mâle est de la couleur indigo et la femelle de la couleur sépia; chez un libellulite très-frêle dont nous ignorons le nom, lequel a les ailes rabattues en toit et à nervures noires sur tissu blanc, les couleurs distinctives des sexes, occupant le corselet et l'abdomen et figurant un losange sur le bord supérieur des ailes, sont d'une part le rouge ou le feuille-morte et d'autre part le bleu céleste et le noir. Dans la première espèce citée (c'est un fait dont nous avons été témoins), l'accouplement a lieu dans un conflit tumultueux d'un grand nombre de mâles rivaux : or, on comprend qu'il est nécessaire, dans une telle occurence, que le signe du sexe soit susceptible d'être facilement discerné par le sujet, et qu'en effet cette condition est mieux remplie par la couleur que par la figure, surtout la figure dans ses détails.

Le naturaliste aurait à reconnaître si l'attribution de la couleur que nous avons constatée dans le genre libellule, ne se retrouve pas dans beaucoup d'autres genres. Nous le soupçonnons dans le bombycien dit callimorpha; du moins, nous nous rappelons avoir vu des sujets appartenant à cette espèce de bombyce, les uns ayant les ailes postérieures rouges, les autres les ayant jaunes.

Le coloris est également en général le caractéristique des sexes chez les oiseaux: néanmoins ce fait ne nous semble pas avoir ici la même importance que dans l'ordre entomologique, à cause de la différence des conditions d'existence et d'activité de l'insecte et de l'oiseau. Les oiseaux, d'un ordre

plus élevé que ne sont les insectes dans l'échelle des êtres animés, vivent entre eux dans des rapports plus variés et plus libres. Le mâle et la femelle apprennent à se reconnaître par une suite d'aperceptions diverses, et, dans la plupart des espèces sinon dans toutes, contractent alliance avant l'accouplement et travaillent de concert au nid qui doit recevoir les œufs. Il n'en est pas de même à l'égard des insectes, qui forment la liaison du végétal et de l'animal. Privés absolument d'idées analytiques, ils se meuvent sans connaître, et leurs actes sont obligés et ressortent rigoureusement des phénomènes extérieurs. Ainsi, chez les libellulites, la couleur assignée à l'un des sexes est le véhicule indispensable du désir amoureux dans l'autre sexe, et l'on comprend que l'union du mâle et de la femelle n'est possible qu'à la condition des couleurs distinctives des sexes.

Nous présumons que les relations particulières qui existent entre les insectes aîlés et les fleurs ont également pour la plupart, la couleur pour mobile, et que tel ou tel coloris de la fleur correspond à telle ou telle appétence de l'insecte. Il est aussi probable que le parfum partage avec la couleur cette fonction de force instigatrice de la volition chez les insectes.

III.

De la Clarté dans les couleurs.

Les couleurs ont en elles-mêmes, du plus au moins, sauf le noir qui à cet égard est négatif, ce qu'on nomme clarté, sorte de clarté figurative qui correspond à la clarté véritable

ou efficiente, par la propriété de favoriser la réflexion de la lumière.

Le blanc nous apparaît, *à priori*, comme terme initial du système des rapports de clarté, et le noir comme terme final.

Le blanc diffère peu dans sa manière d'être de la lumière, ou plutôt c'en est l'hypostase dans le domaine de la matière agrégée. La couleur blanche, entre toutes les couleurs, est la seule qui soit aperceptible la nuit, dans une obscurité de moyenne intensité.

Le noir est totalement privé de clarté, c'est pour ainsi parler, l'obscurité à l'état concret. Placez-vous dans une obscurité absolue, les couleurs ne seront plus pour vous, et néanmoins vous aurez le sentiment de la couleur noire, tant il est vrai que cette couleur et l'obscurité sont sous certain point de vue identiques. C'est par suite de cette assimilation de la sensation du noir et de celle des ténèbres faite intuitivement en notre esprit que l'on dit *il fait noir*, pour dire qu'il fait nuit, que les ténèbres nous environnent.

On ne saurait non plus hésiter à poser le jaune comme la couleur la plus claire après le blanc, l'œil reconnaissant entre ces deux couleurs une affinité toute particulière, dont on ne peut se rendre raison que par la succession immédiate des degrés de clarté *.

* Nous avons reconnu avec une vive satisfaction une conformité d'appréciation marquée touchant les couleurs entre l'auteur de l'*Esquisse d'une physolophie* et nous. Comme nous l'avons fait, le grand écrivain pose le blanc comme principe du système chromatique et le noir comme limitation, enserrant entre ces termes les trois couleurs simples, formes diverses du blanc pur, et les couleurs dérivées, participant, dans des proportions diverses, de la teinte finale en qui toute clarté s'éteint. Ici seulement, où nous avons essayé de spécialiser les degrés de clarté des couleurs, se peut remarquer une dissidence quant à celle des trois couleurs présumées contenir en soi le plus de clarté, qui, dans l'*Esquisse*, est le bleu, et qui pour nous est le jaune.

Quant aux autres couleurs, les primaires, le rouge et le bleu et les trois binaires, ils sont dans des rapports de clarté peu appréciables, et l'on est obligé pour s'en rendre compte de recourir à l'induction.

Le jaune étant admis comme la couleur la plus claire entre les primaires et les binaires, la première induction qui se présente est que le violet est la couleur la plus foncée entre les binaires, puisqu'il est le seul des trois dans la composition duquel le jaune n'est point élément. Son infériorité de clarté à l'égard des primaires le rouge et le bleu ne nous paraît pas non plus douteuse, et s'explique d'une manière plausible par le fait de sa nature mixte. En effet, de ce que nous voyons le mélange ternaire détruire entièrement la clarté des substances jaune, rouge et bleue, nous devons conclure que le mélange binaire, agissant de la même manière mais avec moins de puissance, détruit en partie la clarté des substances combinées [*]. Ici, du reste, l'observa-

« De nombreux rapprochements qu'il serait trop long d'exposer ici, pourraient peut-être faire soupçonner que le bleu correspond à la lumière pure, le jaune et le rouge à la lumière actuellement modifiée, dans le jaune par son union avec l'électricité, dans le rouge par son union avec le calorique. »

Livre Xe, Chapitre VIe.

S'il nous est permis d'énoncer notre sentiment sur la prédominence respective des trois fluides générateurs dans l'essence des trois couleurs, faisant une mutation des rôles attribués au jaune et au bleu, nous rapporterons le jaune à la lumière et le bleu à l'électricité, remarquant que l'étincelle électrique est légèrement azurée et que l'éclair est fréquemment d'un violet éminemment bleuâtre. Quant au rouge, il reste la couleur affectée calorique, ce qui est conforme à l'opinion des physiciens, qui ont reconnu que le rayon rouge possède au plus haut degré, entre les rayons colorés, la propriété d'échauffer, et aussi à l'appréciation intuitive des peintres, qui disent d'une peinture où l'élément rouge prévaut et, pour ainsi dire, transsude de la toile, que le ton en est *chaud*.

[*] Herschell a trouvé par l'application de la physique ce même résultat du maximum de clarté dans le jaune et du minimum dans le violet auquel nous a conduit le raisonnement.

tion ne serait peut-être pas à dédaigner, et, examinant les couleurs de l'arc-en-ciel qui sont en quelque sorte les couleurs typiques, le violet, sous la dénomination impropre indigo, est, d'après notre appréciation particulière, la couleur la plus foncée entre toutes. Nous avons aussi cru reconnaître par voie d'expérience, opérant sur des couleurs matérielles ou substances colorantes, que le rouge et le bleu perdaient respectivement de leur clarté dans leur composé le violet.

Les primaires le rouge et le bleu, moins clairs que le jaune, sont donc plus clairs que le violet. Mais quel est leur rapport de clarté avec les binaires l'orangé et le vert? Au premier aperçu, il semblerait que le jaune en tant qu'élément de ces binaires devrait éclaircir en eux la substance rouge et la substance bleue qu'implique leur essence, et leur attribuer un degré de clarté supérieur à celui du rouge et du bleu. Cette hypothèse peut d'ailleurs être faite sans préjudice du principe que nous avons établi de l'absorption de la clarté par le fait du mélange binaire, puisque l'on peut supposer que la déperdition de clarté des substances combinées reste en dessous du surcroît de valeur de la substance jaune sur la bleue ou la rouge sous le rapport de clarté [*]. Cependant l'examen de la question nous fait voir le peu de solidité de cette déduction, laquelle emporterait cette conséquence absurde que le noir qui s'obtient par le mélange du jaune et du violet serait plus clair que le violet. Il nous paraît en conséquence démontré que les primaires le rouge et le bleu, couleurs d'essence simple, sont plus clairs que les binaires l'orangé et le vert.

[*] Cela doit en effet avoir lieu dans la nuance du vert et dans celle de l'orangé tendant au jaune, dans des phases plus ou moins avancées de l'évolution.

32 APERÇUS.

Il nous reste à connaître quel est le rapport relatif de clarté des primaires le rouge et le bleu, rapport qui implique celui des binaires l'orangé et le vert, puisque les éléments dont ils se composent sont soit le rouge soit le bleu, et le jaune, qui leur est commun. Ces deux primaires sont-ils clairs au même degré ou à des degrés différents? Dans l'hypothèse de la parité, nous voyons se compléter la symétrie du système des divers rapports, dans celle des degrés différents, les termes n'étant point repartis régulièrement, cette symétrie est rompue : nous devons en conséquence opter pour la parité.

Le diagramme ci-après indique les rapports de clarté des couleurs, tels qu'ils résultent de notre argumentation.

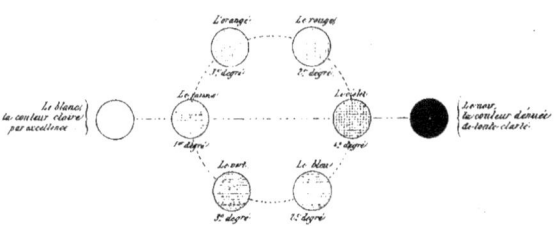

Entre le blanc, la couleur claire par excellence, et le noir, la couleur dénuée de toute clarté, formant comme les pôles du système, sont inscrits les primaires et les binaires dans leur ordre nécessaire de relation. Dans l'axe tombent le jaune, la couleur claire au maximum le blanc excepté, et le violet, la couleur claire au minimum les ternaires transitoires exceptés, couleurs qui sont aussi en opposition par la

place qu'elles occupent respectivement dans la série. Le jaune est aborné par l'orangé et par le vert, les binaires les plus clairs; le violet est aborné par le rouge et par le bleu, les primaires les plus foncés. La clarté est manifestée selon des rapports identiques dans l'hémicycle formé par le jaune, l'orangé, le rouge et le violet, et dans celui formé par le jaune, le vert, le bleu et le violet; du jaune à l'orangé ou au vert, il y a atténuement à raison de deux degrés, de l'orangé au rouge ou du vert au bleu, il y a augmentation à raison d'un degré, du rouge ou du bleu au violet, il y a atténuement à raison de deux degrés.

IV.

Le blanc et le noir forment une catégorie des contraires à laquelle correspond la notion générale de la couleur.

Le blanc et le noir, celui-ci résumant en soi toutes les couleurs connexitives, forment ensemble une catégorie des contraires à la manière pythagoricienne, à laquelle correspond la notion générale de la couleur. En effet, les concepts du blanc et du noir sont corrélatifs et se déterminent l'un par l'autre dans la pensée; le blanc ne serait pas pour l'imagination sans l'opposition du noir et réciproquement. On ne peut concevoir le coloris de l'univers d'une seule couleur, mais on peut le supposer restreint au blanc et au noir. Le blanc dans les rayons réfléchis fait ressortir les proportions des corps noirs, le noir dans l'ombre fait ressortir les proportions des corps blancs. Le blanc marque le relief, le noir exprime le creux. Ainsi le blanc apparaît sur la saillie

du tore d'une colonne de marbre noir, ainsi le noir se forme au surplomb de la scotie d'une colonne de marbre blanc.

Si nous jetons un regard sur les combinaisons des couleurs dans leur application à l'art, nous remarquons que le blanc et le noir jouent les principaux rôles en peinture, ceux d'exprimer le premier la lumière, le second l'ombre, non pas fréquemment sans doute le blanc et le noir dans leur état d'intégrité, mais le premier dans les teintes hybrides, le second dans les ternaires intenses. Le blanc étant la lumière pure, les teintes hybrides, dans les phases diverses de la nuance, représentent le clair ou les reflets lumineux, par exemple le rose dans le rouge, le lilas dans le violet, le schiste dans l'indigo, l'écaille-d'huitre dans l'olive, le gris dans le noir. Le noir étant l'ombre pure, les ternaires transitoires, dans les phases diverses de la nuance, représentent le clair-obscur, le sépia dans le jaune, le carmélite dans l'orangé, le brun dans le rouge, la teinte-neutre dans le violet, l'indigo dans le bleu, l'olive dans le vert. Le blanc et le noir sont les couleurs essentielles, indispensables ; les autres couleurs sont accessoires, et n'ont qu'une valeur relative. Le dessin au crayon et le lavis à l'encre de la Chine ou au sépia restreints au blanc et au noir, ou au blanc et à un ternaire transitoire, rendent tous les effets et expriment par la fusion ménagée des deux couleurs mises en œuvre, celle du fond et celle du trait, la perspective aérienne, c'est-à-dire la distance (*). L'art permet encore l'emploi d'un

(*) Nous ferons ici une réservation. L'aquarelliste exécutant à l'encre de la Chine ou au sépia le paysage, rend sensible par la dégradation de la teinte les distances, c'est-à-dire le lieu ; mais l'espace dans lequel le lieu repose reste insaisissable à son pinceau. Nous croyons qu'on parviendrait à en donner l'idée, à exprimer ce qu'on appelle *la pro-*

quartenaire clair fourni par le papier ou champ du dessin, et du noir ou d'un ternaire transitoire appareillé, c'est-à-dire contenu identiquement dans le quartenaire, ternaire inhérent au trait ; mais on ne saurait faire de représentations artistiques en se bornant à l'emploi de deux couleurs autres que celles précitées. Cela est rigoureux ; seulement on n'exécute des camaïeux avec l'une de ces couleurs associées à une autre couleur, ou même avec deux autres couleurs, pourvu qu'elles soient entre elles dans un rapport de gradation de clarté, et que le résultat de leur fusion soit la demi-teinte harmonique, c'est-à-dire l'expression du clair-obscur. Par exemple, on imite les corps avec du blanc et du bleu, avec du jaune et du vert, avec du jaune ou du vert et du noir. Du reste, ce n'est plus que de la peinture de tapisserie.

fondeur, au moyen d'une couche de bleu de Prusse étendue de plus en plus légère du zénith à l'horizon, et s'il y avait lieu sur les plans lointains. L'un des inconvénients du lavis à l'encre de la Chine ou au sépia est de ne pouvoir représenter en clair le contour éclairé des nuages, lorsque le fond du ciel est lui-même lumineux ; à la faveur du glacis bleu exécuté de manière à ménager à propos la blancheur du papier, on obtiendrait à souhait cet effet de lumière. On regrette aussi l'impuissance de la peinture dichrome à différencier dans le feuillé des arbres qui dominent l'horizon, les clairs d'avec les jours ou transparents ; c'est encore là une limite qui serait levée par l'emploi de la teinte bleue. Il est bien entendu que les parties réfléchissantes des eaux participeraient de l'azur représentatif de l'éther. La teinte bleue serait même susceptible d'être pratiquée dans le dessin au crayon, étant appliquée au préalable du travail au crayon, sauf l'esquisse. Le procédé en question ne serait peut-être pas indigne d'être consacré par l'art. Il nous paraît plutôt être un degré qu'un compromis entre le lavis à une seule couleur et l'aquarelle proprement dite ; autre chose qu'une *fantaisie*, il nous paraît constituer un genre, recommandable par des ressources qui manquent à la peinture rigoureusement dichrome.

V.

Des Couleurs harmonisantes et des couleurs opposantes.

Les couleurs, considérées deux à deux, se montrent dans des rapports de coloration de deux genres, selon que l'une d'entre les deux couleurs données contienne l'autre à l'etat d'élément, et, s'il s'agit d'un ternaire transitoire, à l'état d'élément prépondérant, ou selon que le contraire ait lieu. Dans le premier cas, les deux couleurs produisent par leur fusion une teinte harmonique ou d'accord, graduelle de l'une à l'autre; dans le second cas, les deux couleurs produisent une teinte triple dans sa nature et formant dans sa partie médiaire une tranche distincte qui les sépare l'une de l'autre.

Soient, par exemple, entre les couleurs du rapport harmonique, le jaune et le sépia : ces deux couleurs étant étendues sur le papier de manière à se pénétrer l'une l'autre, selon une progression descendante d'intensité de part et d'autre, il résulte de leur fusion une nuance de sépia graduelle de l'un à l'autre terme, et les reliant intimement.

Soient, par exemple, entre les couleurs du rapport antithétique, le rouge et le vert : ces deux couleurs étant étendues selon une progression descendante de part et d'autre, il résulte de leur fusion une teinte complexe, qui est le noir au point médiaire ou de pondération des couleurs fondues, et de ce point comme base se développe d'une part en brun tendant au rouge et d'autre part en olive tendant au vert; les couleurs rouge et verte se trouvent ainsi séparées l'une de l'autre par la tranche noire.

Il importe, ce nous semble, de faire ici le classement des couleurs en tant qu'appartenant à l'un et à l'autre des deux rapports, puisque c'est sur le fait de ces rapports que repose toute la théorie du clair-obscur. Nous nommerons *harmonisantes* les couleurs du premier rapport, et *opposantes* les couleurs du second.

La couleur blanche est nécessairement harmonisante à l'égard de toutes les couleurs, étant la couleur claire par excellence et en même temps l'unité d'où procèdent toutes les couleurs; la couleur noire l'est pareillement, étant la couleur extrà-obscure et en même temps le réceptacle où toutes les couleurs viennent aboutir (*).

Les autres couleurs harmonisantes sont :

1° Un primaire et un binaire dans lequel la substance du primaire est l'élément, soient le rouge et le violet, demi-teinte, la nuance du violet rougeâtre;

2° Un primaire et un ternaire dans lequel la substance du primaire est l'élément prépondérant, soient le jaune et le sépia, demi-teinte, le sépia dans des phases plus avancées;

3° Un binaire et un ternaire dans lequel les éléments du binaire sont prépondérants, soient l'orangé et le carmélite, demi-teinte, le carmélite dans des phases plus avancées.

Les couleurs opposantes sont :

1° Deux primaires, soient le rouge et le bleu, teinte interposante, le violet;

2° Un primaire et un binaire dans lequel la substance

(*) Cette propriété que possèdent le blanc et le noir d'être harmonisants à l'égard de toutes les couleurs est un fait justificatif de notre théorie, établissant le blanc comme sphérus ou couleur première contenant en soi les autres couleurs à l'état latent, et le noir comme terme final du système chromatique contenant en soi les autres couleurs à l'état d'inertie.

du primaire n'est point élément, soient le jaune et le violet, teinte interposante, le noir;

3° Un primaire et un ternaire dont un des deux éléments prépondérants est la substance du primaire; soient le jaune et le carmélite, teinte interposante, la nuance mitoyenne du sépia et du carmélite;

4° Un primaire et un ternaire dont l'élément prépondérant n'est pas la substance du primaire, soient le bleu et le sépia, teinte interposante, l'olive;

5° Un primaire et un ternaire ayant deux éléments prépondérants qui ne sont ni l'un ni l'autre la substance du primaire, soient le bleu et le carmélite, teinte interposante, le noir;

6° Deux binaires, soient l'orangé et le violet, teinte interposante, le brun;

7° Un binaire et un ternaire dont l'élément prépondérant est un des élémens du binaire, soient le vert et le sépia, teinte interposante, la nuance mitoyenne du sépia et de l'olive;

8° Un binaire et un ternaire ayant deux éléments prépondérants dont un seul est élément dans le binaire, soient le vert et le teinte-neutre, teinte interposante, l'indigo;

9° Un binaire et un ternaire dans lequel l'élément prépondérant n'est pas un des éléments du binaire, soient l'orangé et l'indigo, teinte interposante, le noir;

10° Deux ternaires dont l'un a un seul élément prépondérant, et l'autre deux éléments prépondérants, au nombre desquels se trouve l'élément prépondérant du premier, soient le sépia et l'olive, teinte interposante, la nuance mitoyenne de l'olive et du sépia;

11° Deux ternaires dans lesquels l'un des éléments est

prépondérant, soient le sépia et le brun, teinte interposante, le carmélite;

12° Deux ternaires dans lesquels deux éléments sont prépondérants sur le troisième, soient l'olive et le carmélite, teinte interposante, le sépia;

13° Deux ternaires dont l'un a un seul élément prépondérant et l'autre deux éléments prépondérants, au nombre desquels n'est pas l'élément prépondérant du premier, soient le sépia et le teinte-neutre, teinte interposante, le noir.

On voit que deux ternaires transitoires quelconques sont toujours plus ou moins opposants entre eux.

Les couleurs harmonisantes se rapportent soit absolument soit relativement l'une à la lumière et l'autre à l'ombre, et la teinte résultant de leur fusion est la demi-teinte harmonique, expression du clair-obscur.

Les harmonisantes qui se rapportent absolument à la lumière et à l'ombre sont d'une part le blanc et les quartenaires clairs, d'autre part le noir et les ternaires transitoires intenses. Ce sont les seules couleurs au moyen desquelles on puisse faire des représentations dichromes artistiques (*Aperçu IV*.)

Les couleurs opposantes ne sont point relativement représentatives de la lumière et de l'ombre, et la teinte résultant de leur fusion n'est point l'expression du clair-obscur; cette teinte se montre plus foncée que l'une et l'autre des couleurs mises en relation, ou aussi foncée que l'une et l'autre, ou que l'une des deux; ainsi le noir vient sous le pinceau s'interposer entre le bleu et l'orangé, le sépia entre l'olive et le carmélite, l'olive entre le bleu et le sépia.

La peinture dichrome peut à la rigueur, comme nous l'avons reconnu dans le précédent aperçu, faire usage des

harmonisantes qui ne se rapportent que relativement aux clairs et aux ombres, mais elle ne saurait absolument tirer parti des opposantes. Faisons-en spéculativement l'expérience, et essayons de représenter un corps au moyen de deux opposantes, soient le jaune et le violet. Nous obtiendrons très bien nos clairs avec le jaune, et nos parties obscures avec le violet; mais il nous reste à exprimer le clair-obscur avec la teinte fournie par la fusion du jaune et du violet, et c'est ici que nous rencontrons la pierre d'achoppement, car cette teinte est le noir ou la couleur extrà-obscure, et loin d'unir les parties du dessin, elle détermine dans les figures des solutions de continuité.

Rapprochées entre elles jointivement, les couleurs s'opposent mutuellement, se repoussent par le contraste. C'est la loi de leur propre distinction, et toutes la manifestent nécessairement, mais à des degrés différents. A la réserve des couleurs blanche et noire, qui, en même temps qu'elles sont les couleurs harmonisantes par excellence, sont encore les couleurs qui contrastent le plus l'une avec l'autre, et aussi avec les primaires et les binaires, les couleurs opposantes tranchent davantage que ne font les couleurs harmonisantes. Le rouge, par exemple, tranche plus avec le vert, le jaune ou le bleu, l'olive, le sépia ou l'indigo, le carmélite ou le teinte-neutre, à l'égard desquels il est opposant, qu'il ne le fait avec l'orangé ou le violet, ni avec le brun, à l'égard desquels il est harmonisant. Entre les opposantes, il y a aussi des degrés dans le rapport antithétique, selon que la couleur prise comme terme initial est élément à tel ou tel degré ou n'est pas élément dans la couleur comparée; et, lorsque sous ce point de vue il y a égalité entre les rapports, selon que la teinte résultante de la fusion desdites couleur initiale et

APERÇUS. 41

couleur comparée soit l'un des binaires, l'un des ternaires transitoires, ou qu'elle soit le ternaire isomérique, en qui tout caractère propre des couleurs combinées s'est effacé. Ainsi le rouge tranche plus fortement avec le vert qu'il ne fait avec le jaune ou le bleu, plus avec le jaune et le bleu qu'avec l'olive, plus avec l'olive qu'avec le sépia ou l'indigo, plus enfin avec le sépia ou l'indigo qu'avec le carmélite ou le teinte-neutre.

Il résulte donc des effets plus marqués, des contrastes plus frappants du rapprochement jointif des opposantes que de celui des harmonisantes. Nous retrouvons les couleurs opposantes qui contrastent au degré maximum mises en regard dans le coloris des fleurs qui plaisent le plus à nos yeux : les teintes carminées si fraîches et si vives de la rose sont encore redevables d'un surcroît d'éclat à la couleur verte du calice et du feuillage; la rencontre capricieuse du violet et du jaune sur le pétale de la pensée a pour l'œil l'attrait de l'imprévu.

Nous terminerons le présent aperçu par un tableau des degrés de contraste entre les couleurs, du moins au plus de colonne en colonne, les primaires, les binaires et les ternaires transitoires étant pris successivement pour termes initiaux de comparaison.

TERMES initiaux DE COMPson.	TEINTES HARMONtes.		TEINTES OPPOSANTES.				
	»	vert	»	»	»	bleu	
	»	»	»	»	»	»	violet
Jaune	»	orangé	»	»	»	rouge	
	»	»	olive	indigo	»		
	sépia	»	»	»	teinte-n^{tre}.		
	»	»	carmélite	brun			

TERMES initiaux DE COMPSON.	TEINTES HARMONIes.		TEINTES OPPOSANTES.				
Rouge.	»	orangé.	»	»	»	jaune	
	»	»	»	»	»	»	vert
	»	violet.	»	»	»	bleu	
	»	»	carmelite	sépia	»		
	brun.	»	»	»	olive		
	»	»	teinte ntre.	indigo			
Bleu.	»	violet	»	»	»	rouge	
	»	»	»	»	»	»	orangé
	»	vert	»	»	»	jaune	
	»	»	teinte ntre.	brun	»		
	indigo.	»	»	»	carmélite		
	»	»	olive	sépia			
Orangé.	»	jaune	»	»	»	vert	
	»	»	»	»	»	»	bleu
	»	rouge	»	»	»	violet	
	»	»	sépia	olive	»		
	carmelite.	»	»	»	indigo		
	»	»	brun	teinte ntre.			
Violet.	»	rouge	»	»	»	orangé	
	»	»	»	»	»	»	jaune
	»	bleu	»	»	»	vert	
	»	»	brun	carmélite	»		
	teinte ntre.	»	»	»	sépia		
	»	»	indigo	olive			

APERÇUS.

TERMES initiaux DE COMPSON.	TEINTES HARMONtes.	TEINTES OPPOSANTES.					
Vert	»	bleu	».	»	»	violet	
	»	»	»	»	»	» · »	rouge
	»	jaune	»	»	»	orangé	
	»	»	indigo	teinte ntre.	»		
	olive.	»	»	»	brun		
	»	»	sépia	carmélite			

TERMES initiaux DE COMPSON.	TEINTES HARMONI-SANTES.	TEINTES OPPOSANTES.					
Sépia	»	»	vert	»	»	bleu	
	jaune	»	»	»	»	»	violet
	»	»	orangé	»	»	rouge	
	»	olive	»	indigo	»		
	»	»	»	»	teinte ntre.		
	»	carmélite	»	brun			

Carmélite	»	»	rouge	»	»	violet	
	orangé	»	»	»	»	»	bleu
	»	»	jaune	»	»	vert	
	»	brun	»	teinte ntre.	»		
	»	»	»	»	indigo		
	»	sépia	»	olive			

TERMES initiaux DE COMPSON.	TEINTES HARMONI-SANTES.	TEINTES OPPOSANTES.				
Brun	»	»	orangé	»	»	jaune
	rouge	»	»	»	»	»
	»	»	violet	»	»	bleu
	»	carmélite	»	sépia	»	
	»	»	»	»	olive	
	»	teinte n^tre.	»	indigo		
Teinte n^tre.	»	»	bleu	»	»	vert
	violet	»	»	»	»	»
	»	»	rouge	»	»	orangé
	»	indigo	»	olive	»	
	»	»	»	»	sépia	
	»	brun	»	carmélite		
Indigo	»	»	violet	»	rouge	
	bleu	»	»	»	»	orangé
	»	»	vert	»	jaune	
	»	teinte n^tre.	»	brun		
	»	»	»	»	carmélite	
	»	olive	»	sépia		
Olive	»	»	jaune		orangé	
	vert	»	»		»	rouge
	»	»	bleu		violet	
	»	sépia	»	carmélite		
	»	»	»	»	brun	
	»	indigo	»	teinte n^tre.		

vert (Brun row)
jaune (Teinte n^tre row)

VI.

Du Beau dans les couleurs.

Le beau implique l'harmonie, la variété une, et conséquemment le développement avancé de la forme, l'épanouissement du phénomène. Cependant il y a, du moins au point de vue relatif, le beau élémentaire, et ce beau là se trouve dans telle ligne, dans telle figure, dans telle couleur considérées isolément. Ainsi il est facile de déterminer *à priori* les couleurs qui sont belles entre les couleurs. Le blanc est beau, le jaune, le rouge et le bleu sont beaux, le vert, l'orangé et le violet sont beaux, les teintes hybrides binaires, ternaires et quartenaire isomérique sont belles, relativement au noir et aux autres ternaires, relativement aux teinte hybrides quartenaires transitoires. Maintenant y a-t-il des degrés de prééminence entre les couleurs belles, nous ne saurions le certifier, car tandis que nous préférons personnellement les primaires et les binaires au blanc, que nous préférons le bleu entre les trois primaires, et le rouge au jaune, que nous préférons le vert entre les trois binaires, et le violet à l'orangé, d'autres sans doute ont des préférences tout opposées aux nôtres. Nous devons plutôt admettre que notre sentiment à cet égard est purement particulier, c'est-à-dire qu'il est le résultat d'une certaine disposition de l'imagination et non celui d'une loi nécessaire du beau.

Si notre pensée remonte de la couleur dans son état d'abstraction à la couleur en tant que coloris, conçu comme la réunion de plusieurs couleurs, elle remonte en même temps

du beau élémentaire au beau harmonique, c'est-à-dire au beau proprement dit. Le coloris, dont les divers phénomènes chromatiques desquels nous avons rendu compte dans notre théorie sont des phases, est plus ou moins complexe et déterminé à des degrés qui correspondent aux degrés plus ou moins élevés de la manifestation du beau. Il y a le coloris irrégulier et le coloris symétrique. Le premier s'offre aux yeux dans une fraction de paysage, dans un groupe de nuages diversement nuancés, dans le pelage tavelé des quadrupèdes, dans le plumage de quelques oiseaux; le second nous apparaît dans le paysage offrant des plans divers reliés par la perspective aérienne, dans l'arc-en-ciel, dans la figure humaine, dans le plumage d'un grand nombre d'oiseaux, dans les insectes aîlés et dans les fleurs.

Quelle variété infinie de rapports dans les teintes dont se compose le coloris des fleurs! quel concert ravissant de consonnances et de contrastes! Ici la chromatique déploie toutes ses splendeurs, le beau toutes ses merveilles. Certes les fleurs, qui ne sont pas seulement belles par le coloris mais aussi par la structure, sont le domaine le plus fécond ouvert aux investigations de l'esthétique. L'esthétique et la botanique sont sœurs, et c'était le beau que J.-J. Rousseau poursuivait dans l'étude des plantes.

« C'était loin des hommes, dans quelque agreste solitude que la nature déployait à mes yeux toute sa magnificence. L'or des genêts et la pourpre des bruyères frappaient mes yeux d'un luxe qui touchait mon cœur; la majesté des arbres qui me couvraient de leur ombre, la délicatesse des arbustes qui m'environnaient, l'étonnante variété des herbes et des fleurs que je foulais sous mes pieds, tenaient mon esprit dans une alternative continuelle d'observation et

d'admiration : le concours de tant d'objets intéressants qui se disputaient mon attention, m'attirant sans cesse de l'un à l'autre, favorisait mon humeur rêveuse et paresseuse, et me faisait souvent redire en moi-même : Non, Salomon dans toute sa gloire ne fût jamais vêtu comme l'un d'eux. »
Rêveries d'un promeneur solitaire.

VII.

De la Distribution des teintes attrayantes et des teintes tristes dans la nature.

Les couleurs se partagent en teintes attrayantes et en teintes tristes; chacune de ces deux divisions comprend deux groupes : la première, 1°. les couleurs vives, 2°. les couleurs pâles et suaves; la seconde, 1°. les couleurs sombres, 2°. les couleurs ternes et hâves. Le groupe des couleurs vives se compose du blanc, des primaires et des binaires, le groupe des couleurs pâles, des teintes hybrides binaires, ternaires et quartenaire isomérique; le noir et les ternaires transitoires forment le groupe des couleurs sombres, et les quaternaires transitoires, le groupe des couleurs ternes. (*)

Faisant du coloris de la nature l'objet de notre spéculation, nous reconnaissons que les teintes de la première division sont de beaucoup subordonnées dans la coloration univer-

(*) Nous avons fait, dans notre exposition, abstraction des ternaires transitoires manifestées dans les phases extrêmes de l'évolution de la nuance, et des quartenaires transitoires manifestées également dans les phases extrêmes, ces teintes, peu caractérisées, étant confondues dans l'appréciation usuelle, savoir, les ternaires extrêmes avec les primaires et les binaires, et les quartenaires extrêmes, soit avec les primaires et binaires, soit avec les binaires et ternaires hybrides.

selle aux teintes de la seconde division. Toujours le beau est le rare.

Les teintes de la seconde division ont, dans l'emploi qu'en a fait la nature, une affinité remarquable avec les terrains ou masses minérales, et nous voyons les granits, les grès, les schistes, les argiles, recevoir d'elles leur morne coloris. Les minéraux cristallisés, les gemmes précieux, ces fleurs du règne minéral, rubis, hyacinthe, topase, éméraude, saphir, améthyste, contrairement aux roches, éclatent des couleurs de la première division, soit de celles du premier groupe, si vous les considérez reposant sur un corps quelconque, soit de celles du second groupe, si vous les placez entre votre œil et le rayon de lumière.

La couleur verte est spécialement affectée à la coloration des feuilles des plantes, et par cela est la couleur dominante dans le règne végétal. Les teintes brunes, carmélites ou grises qui colorent le tronc et les branches des arbres, que le feuillage recouvre en grande partie, ne sont que secondaires dans la coloration des végétaux. La couleur verte dans le feuillage n'apparaît que rarement dans sa pureté, non seulement à l'état de combinaison isomérique, mais encore à l'état de nuances binaires. Les teintes vertes les plus usuelles du coloris du feuillage sont ternaires et appartiennent à la combinaison dite olive, ou à l'une ou à l'autre des deux nuances mitoyennes à l'olive et au sépia ou à l'indigo, manifestées dans les phases diverses. Quelques espèces d'arbres, à l'époque du développement de leurs feuilles, présentent dans leurs masses le vert pur; mais cette teinte n'est point durable, et fait bientôt place aux teintes verdâtres ternaires. Les teintes vertes des prairies ont ordinairement plus de vivacité que celles que déploient les forêts;

néanmoins les plantes herbacées n'ont un coloris éclatant que dans le temps de leur première croissance, et revêtent ensuite des teintes roussâtres en acquiérant leur complet développement.

Le coloris varié des fleurs tient plus de place dans la coloration des végétaux que le coloris uniformément composé de teintes grisâtres du bois des arbres; le branchage se dérobe à nos yeux sous les feuilles; les fleurs, au contraire, destinées à récréer la vue et l'imagination, se montrent à nous et recherchent la lumière. C'est dans le coloris des fleurs, qui sont les corps qui développent le plus de surface et conséquemment le plus de couleur, que nous voyons les couleurs dont se composent les deux groupes de la première division recevoir leur application la plus large. Ici les ternaires caractérisés, non plus que les quarternaires, ne se montrent plus sinon en retouches, sauf dans quelques cas exceptionnels. C'est la considération de cette alliance toute particulière des fleurs et des couleurs attrayantes qui a déterminé dans le langage l'homonimie de certaines fleurs avec certaines couleurs qui forment le coloris de ces fleurs : tels sont *le ponceau*, *le bleuet*, *la violette*, *l'aubépine*, *la rose*, *le lilas*. Le feuillage aussi par le fait de la même analogie a reçu la dénomination de *verdure*. Les diverses couleurs vives ont été reparties entre les fleurs dans des proportions sensiblement inégales. Les fleurs blanches sont les plus nombreuses; les jaunes viennent ensuite dans la progression numérique; les fleurs colorées des teintes violettes et des teintes orangées sont aussi fort multipliées; les fleurs vertes sont assez communes, mais petites et peu apparentes, elles ne sont pas remarquées; il en est bien peu qui prennent rang parmi les fleurs d'ornement. Les fleurs qui revêtent

soit le rouge pur soit le bleu pur sont les plus rares.

La répartition des diverses teintes dans la coloration des êtres vivants nous paraît effectuée sous l'influence de cette même loi d'épargne quant aux couleurs attrayantes que nous avons signalée. Les sujets des grandes espèces se montrent pour la plupart revêtus de teintes ternaires et quartenaires, et les sujets des espèces inférieures seulement présentent un coloris éclatant ou suave. Le pélage des quadrupèdes en général revêt les teintes ternaires pures ou hybrides à l'exclusion des teintes vives, sauve la couleur blanche qui, dans la conjoncture, n'est point rare. Dans le coloris du plus grand nombre des oiseaux, les teintes sombres ou celles ternes prédominent sur les teintes vives, qui ne figurent qu'en légères retouches. Chez beaucoup d'autres néanmoins, tels entre autres, les frêles colibris, les couleurs vives se développent au détriment des couleurs sombres et constituent un tout resplendissant. D'ailleurs on peut dire en général que le coloris des oiseaux est à la fois sombre et éclatant, à la fois composé de teintes ternaires et de celles binaires et primaires, car le phénomène du châtoyement s'y manifeste dans toute son efficace. Le camail du coq roux oscille du carmélite à l'orangé, l'aîle du corbeau du noir à l'olive et au vert; le plumage du paon ruisselle au soleil des couleurs sombres et des couleurs vives, se succédant en ondes fugitives. C'est surtout dans les contrées équinoxiales qu'abondent les oiseaux peints de couleurs éclatantes, de même que les insectes remarquables à la fois par leur dimension et par leur coloris, et nous présumons que l'on voit les couleurs primaires et binaires prendre de plus en plus d'extension dans la coloration, au fur et à mesure que l'on avance des pôles à l'équateur. Les in-

sectes aîlés, hôtes habituels des fleurs, charment les yeux comme elles par le luxe du coloris. Le lépidoptère a de ce côté la prééminence entre les sujets des autres ordres entomologiques. Le genre de coloris qui lui est propre diffère de celui de la fleur, en ce qu'il admet généralement les teintes ternaires caractérisées comme teintes de fond, et seulement les teintes vives ou tendres comme simples retouches ; toutefois les retouches sont ordinairement multipliées de telle sorte que la teinte de fond n'est plus qu'accessoire. Les insectes et les fleurs forment entre eux des combinaisons de coloris d'un effet ravissant. Nous considérons avec complaisance le groupement de la rose vermeille et du cétoine brun et vert, ou celui du lys et du paon de jour, qui déploie sur le pétale d'albâtre ses aîles au coloris pétillant.

Les races pélagiennes ne sont placées sous nos yeux que par cas fortuits, et par cela leur coloris présente peu d'importance au point de vue de notre investigation. Les cétacés revêtent les teintes quaternaires caractérisées ; les poissons revêtent, ce nous semble, les teintes sombres et ternes ou les teintes éclatantes selon des rapports sensiblement égaux. Les coquilles offrent en général un double coloris, clair à l'intérieur, où le mollusque adhère au test, terne à l'extérieur, où le test adhère au sol. Les teintes rose et abricot sont les plus usuelles dans la coloration des coquilles ; les couleurs bleue et verte sont tout-à-fait exceptionnelles.

La couleur générale du ciel est l'azur. Cependant cette belle couleur n'est pure qu'au zénith, et se dégrade plus ou moins selon l'état de l'atmosphère du zénith à l'horizon ; l'azur céleste n'est pas non plus permanent, et se dérobe aux regards sous le voile des nuages. Ceux-ci sont le champ des transformations de la combinaison quaternaire, et nous

les voyons revêtus soit du gris parfait, soit de l'un ou l'autre des gris anomaux. Communément les nuages sont gris parfait, ayant leur contour éclairé éclatant de blancheur. C'est dans les temps d'orage que les teintes quartenaires, autres que le gris proprement dit, se développent dans les diverses phases de la nuance. Souvent le blanc se retire presque totalement de la combinaison, et ces teintes se confondent sensiblement avec les ternaires transitoires et le noir. La teinte du cuivre rouge, qui est assez ordinaire dans les temps d'orage, est une phase avancée de la nuance mitoyenne du carmélite et du brun. Les nues pluvieuses sont indigo et teinte-neutre très sombre : sur leurs flancs se projette, en regard du soleil, l'arc aux six couleurs primaires et binaires, beau, splendide, mais passager. Au lever et au coucher du soleil, les nuages revêtent momentanément le jaune, l'orangé, le rouge et le pourpre. Le vert, dans sa nuance jaunâtre, soit pur soit hybride, se manifeste aussi, mais rarement, dans les nuages du matin et du soir; on n'y voit jamais le bleu, réservé pour le ciel.

La couleur blanche en tant qu'identifiée à la neige envahit tout le paysage, à l'exclusion de toute autre couleur dans de très-grands espaces. Quelque ternaire seulement, très voisin du noir sinon le noir lui-même, revêtant le tronc et le branchage des arbres ou quelques parties en ressaut du terrain, interrompt accidentellement l'universalité de la blancheur. La neige enveloppant la contrée est d'un aspect grandiose, mais monotone. Attrayante en elle-même, la couleur blanche ne peut, dans son abstraction, suffire à l'imagination, amie des contrastes et de la variété. Du reste, le rôle que le blanc remplit dans cette occasion n'est pas moins précaire que celui des couleurs vives dans

les phénomènes atmosphériques. La neige n'est permanente qu'en dedans des cercles polaires, où l'homme ne peut établir sa demeure, et en deça de ces cercles, dans l'espace de moins de 20° de latitude, la durée de son règne périodique se réduit de neuf mois à quelques jours. En France on regarde tomber la neige avec une sorte de curiosité.

Il résulte de nos observations que les couleurs tristes, tant celles sombres que celles ternes, correspondent plus particulièrement aux substances qui présentent un développement plus considérable et qui ont une certaine permanence, et que les couleurs attrayantes, tant vives que pâles et suaves, sont affectées de préférence aux sujets les plus petits, ayant un état d'être plus précaire, de même qu'aux phénomènes d'une très-courte durée.

VIII.

Des Caractères d'ordre moral attribués aux couleurs.

Nous avons fait aux couleurs, dans l'*Aperçu VII*, leur part de l'idéal dispensé au sein de la nature, en établissant qu'en même temps que les couleurs sont aux yeux claires ou sombres, elles sont à l'imagination attrayantes ou tristes. Les couleurs, chose toute élémentaire, ne comportent peut-être pas une interprétation d'idéalité plus large que celle-là; néanmoins des esprits naïfs et poètes ont dans tous les temps attribué aux couleurs des caractères d'ordre moral en rapport avec le cœur humain, et nous préférons, au lieu de leur chercher querelle à ce sujet, laisser notre imagination sympathiser en toute sécurité avec les idées touchant ce thème consacrées par l'opinion.

Les notions respectives du blanc et du noir sont corrélatives dans le domaine de l'idéal comme dans celui du réel. L'idée du blanc, qui est doué entre les couleurs de l'éclat le plus vif et qui est le principe des primaires et binaires, implique l'être, la vie; l'idée du noir, qui apparaît au terme de l'activité propre de la couleur et est tout négatif, implique la perte de l'existence, le non-être. Ces deux couleurs sont en elles-mêmes, la blanche, avenante, sympathique, la noire, attristante, lugubre; la première, vive et sereine, est la sœur du matin qu'elle accompagne sur l'horizon, et le langage a consacré dans le mot *aube* leur alliance, la seconde, morne et funèbre, est la gardienne des lieux souterrains.

L'homme des temps primitifs, profondément ému du spectacle de la lutte du bien et du mal dans le monde, chercha autour de lui des symboles des deux principes et les trouva dans la lumière et les ténèbres (*), et par extension dans le blanc et le noir. Cette association d'idées, qui n'a rien d'arbitraire et repose sur une notion essentielle de l'entendement, a été constituée à l'état de tradition dans les doctrines des sociétés diverses, et l'imagination, dans les temps modernes comme dans l'antiquité, a toujours fait jouer le beau rôle au blanc, dans les fictions, et le rôle fâcheux au noir. Si c'est la mythologie grecque que nous envisageons, nous trouvons, entre autres exemples à l'appui de notre assertion, que les chevaux du Soleil sont blancs et que ceux de Pluton sont noirs, que le roi de l'Erèbe pose sur son front soucieux une couronne d'ébène, que ce sont de blanches colombes ou des cygnes que les Grâces attèlent au char

(*) Chez les Hindoux, *Vichenou* et *Shiva*, chez les Perses, *Ormuzd* et *Arimane*.

de Vénus, qu'Apollon voulant punir le corbeau de son indiscrétion, cause de la perte de la nymphe Coronis, changea la couleur de son plumage, qui de blanc qu'il était devint noir; si c'est la croyance chrétienne, nous trouvons qu'entre les deux messagers dépêchés hors de l'arche par Noé, le corbeau et le pigeon, ce fut le pigeon qui apporta le rameau d'olivier, signe du salut, que les ailes des anges fidèles sont blanches et que celles des anges réprouvés sont noires, que la Sainte-Vierge apparaissant dans le sommeil ou l'extase aux âmes dévotes, est toujours une figure blanche et lumineuse. Dans les mythes de la féerie, le blanc a été affecté aux sylphes, aux bonnes fées et génies tutélaires, et le noir aux farfadets, aux gnomes, aux esprits malveillants. W. Scott nous rend témoins des apparitions de *la dame blanche* d'Avenel; Burger, dans la ballade *du chasseur*, nous montre les bonnes inspirations de la conscience sous la personnification d'un chevalier revêtu d'armes blanches, et les penchants pervers, sous celle d'un autre chevalier aux armes noires.

Les mots *blanc* et *noir* sont devenus eux-mêmes, dans certaines circonstances, les équivalents des mots *bon* et *mauvais*. Le moyen-âge qui distinguait deux sortes de magie, l'une innocente et permise, l'autre infernale et proscrite, les désignait par les épithètes *blanche* et *noire*. Pour dire *une action méchante*, on dit *une noirceur*, et pour dire *dénigrer*, on dit *noircir*. *Blanchir* signifie *justifier*.

On reconnaît aussi dans le blanc quelque chose de virginal et de candide, et le génie des peintres a consacré le blanc sous ce rapport. Dans la scène de l'Annonciation, par exemple, l'ange Gabriel a pour attribut une tige de lys, image de la pureté du cœur de la vierge choisie pour être la mère immaculée du fils de Dieu.

Le jaune a de la gaîté. Les fleurs jaunes nous paraissent être entre les fleurs diversement nuancées les plus gaies aux yeux. Le goût, ce nous semble, soit dans la toilette, soit dans les objets de décoration, emploie de préférence la couleur jaune dans les ornements accessoires destinés à distraire l'œil et à rasséréner l'esprit, placés sur des fonds sombres, notamment sur le noir ou le violet. Peut-être est-ce dans une vue identique à celle que nous prêtons ici à l'art, que la nature a en général attribué le jaune aux étamines, développées en disque ou disposées en filigrane entre les pétales bleus, rouges, violets ou ternaires.

Le rouge est ardent, énergique, dominateur. Dans l'antiquité, le manteau des rois était rouge, et les anciens disaient *la pourpre*, pour dire le pouvoir souverain. Le rouge est la couleur du désir et de l'amour : la teinte carminée se manifestant subitement dans la carnation, décèle l'émotion amoureuse; les chérubins, qui sont dans la hiérarchie céleste les esprits de l'amour, ont reçu leur nom de la couleur rouge.

Le bleu comporte une idée de calme, un penser heureux. C'est peut-être à raison de ce caractère de placidité qui se manifeste en lui, qu'on en a fait la couleur de la fidélité en amour. Les peintres ont revêtu d'un manteau bleu la Vierge-mère retournant à son fils, au sein de la béatitude éternelle.

Pour que le caractère moral d'une couleur soit mieux senti, il faut que cette couleur occupe un champ considérable ou qu'elle soit coloris d'une forme déterminée, oiseau ou fleur, vêtement ou tentures. C'est dans le lys ou dans la colombe que la couleur blanche respire la candeur et l'innocence, c'est dans les touffes luxuriantes des genêts

fleuris que la gaîté du jaune éclate, c'est dans le creux d'une rose entre-ouverte que le rouge sourit amoureusement, c'est de la voûte du ciel que le bleu verse la sérénité dans l'esprit du voyageur qui chemine en songeant, c'est dans la tenture mortuaire qui drape la porte de la demeure où vient de trépasser un de nos semblables que le noir nous émeut irrésistiblement d'un sentiment de deuil.

L'orangé, le violet et le vert, n'étant que le résultat de la fusion des couleurs simples l'une dans l'autre, ne sauraient avoir de caractères moraux bien prononcés ni faciles à déterminer. Les binaires nous laissent voir en eux les caractères des primaires mitigés l'un par l'autre.

Néanmoins, nous croyons discerner dans le vert comme un principe de rêverie pour la pensée du promeneur solitaire : la verdure rêve avec nous dans les bois, rêve à l'entour du nid de la tourterelle. J.-J. Rousseau alimentait de la vue de cette couleur sympathique, que lui offrait la campagne, ses chères rêveries.

La couleur verte est généralement admise comme symbole de l'espérance; c'est une association d'idées qui a évidemment sa cause dans le fait de la connexion du renouvellement de la verdure et de celui des beaux jours. Goëthe a dit avec beaucoup de grâce, dans *Faust :*

« Une douce espérance verdit dans la vallée. »

Le vert étant conçu dans le sens que nous venons d'énoncer, le quarternaire dénommé à juste titre *feuille-morte*, devient naturellement son corrélatif, c'est-à-dire la couleur icastique du découragement d'une âme blessée, d'une vie de renoncement, car cette teinte est tout particulièrement le signe de la mort dans le règne végétal comme le vert l'est de la vie, et par cela le pronostic de la saison de

privation et de torpeur. Le feuillage privé de sève, l'herbe flétrie, la rose fanée apparaissent sous cette couleur à nos yeux attristés.

Il est bien entendu que nous donnons ces interprétations sans y attacher plus d'importance que le sujet n'en comporte. C'est affaire de poésie, et rien de plus.

IX.

Les couleurs insérées dans les catégories de Kant.

CATÉGORIE DE LA MODALITÉ.

Possibilité.

Le blanc pur, la couleur virtuelle, principe de l'évolution de la couleur.

Existence.

Le blanc en tant que couleur particulière, les primaires et les binaires, termes de l'évolution de la couleur.

Nécessité.

Le ternaire ou le noir, terme final.

CATÉGORIE DE LA QUANTITÉ.

Unité.

Le blanc, couleur première
et sans analogue.

Pluralité.

Le rouge, l'orangé, le jaune, le vert, le bleu, le violet,
couleurs connexitives.

Totalité.

Le noir,
résumant en soi les couleurs connexitives.

CATÉGORIE DE LA QUALITÉ.

Réalité.

Le blanc, la couleur claire par excellence.

Négation.

Le noir, la couleur dénuée de toute clarté.

*

Limitation (ou Degré).

Les primaires, les binaires et les ternaires transitoires exprimant les degrés divers de la clarté dans la couleur.

*

CATÉGORIE DE LA RELATIVITÉ.

Substance.

Le blanc en tant que couleur particulière, mais représentant à titre de couleur première et seule la couleur pure.

*

Causalité.

Les connexitives, modes secondaires de la couleur harmonieusement développée.

*

RÉCIPROCITÉ.

Les teintes hybrides, formant la synthèse de la couleur première et seule et des connexitives.

Fin des Aperçus et de la Palette théorique.

ERRATA.

Page 13, ligne 25, au lieu de *La nuance, dans* lisez *La nuance dans*
Idem ligne 28, au lieu de *la nuance, dans* lisez *la nuance dans*
Page 27, ligne 23, au lieu de *Nous le soupçonnons* lisez *Nous la soupçonnons*
Page 37, ligne 15, au lieu de *est l'élément* lisez *est élément*
Page 40, dernière ligne, au lieu de *résultante* lisez *résultant*

www.ingramcontent.com/pod-product-compliance
Lightning Source LLC
Chambersburg PA
CBHW050018230526
45470CB00003B/1018